愛的高音
直笛曲集（樂譜版）

Playing the Soprano Recorder in Love
(The Score Edition)

曾婷芝 編著

給 Josh, Hannah 和 Daniel,
你們是天父賜給我們的愛與產業,
讓我們的生命中,有了一出生就愛我們的人,
謝謝你們每天都送給我們很多很多的愛,
也謝謝你們接受我們的愛,使我們的生命變得完整,
願神賜福給你們、用臉光照你們、賜你們平安。

給 Edward,
你是我們家的領頭羊、我們的靠山,
在未知的人生道路上,你總是充滿信心地帶領我們向前走,
無論經歷高山或低谷,謝謝你總是以屹立不搖的愛守護著我們。

「大山可以挪開,小山可以遷移,但我的慈愛必不離開你,我平安的約也不遷移。」
- Isaiah 54:10

目錄

I. 童謠曲集

II. 古典樂曲集

III. 讚美詩歌曲集

作者序

　　著手出版《愛的高音直笛曲集》緣起於筆者陪著孩子們玩直笛，玩著玩著發現原來吹直笛真有趣！孩子們唱著喜愛的兒歌與詩歌，筆者隨手拿起直笛吹奏唱和，與孩子們玩得不亦樂乎！爾後，筆者隨手翻起鋼琴架上的古典樂曲，稍微移調後發現，用適合高音直笛的音域來吹奏古典鋼琴曲，也很動聽！音色圓潤、純樸，雖然音量不及長笛宏亮，卻很適合居家吹奏、親子同樂，指法與技巧都能很快上手。

　　這本曲集包含了童謠曲集（共十首）、古典樂曲集（共六首），以及讚美詩歌曲集（共九首），直笛指法以放大圖示對應於樂譜下方，使讀者能夠方便、清晰地閱譜，配合耳熟能響的旋律，使小小朋友與爺爺奶奶，也能輕鬆學習與入門！音樂是很棒的禮物，能使人感到喜悅歡樂，也能感動人心、安慰人心，筆者深深感受到音樂的力量，期望能與讀者分享這份單純的感動。

　　感謝白象文化協助出版，感謝親朋好友們的意見回饋，感謝家人的支持，特別的感謝獻給我的父親欽憲（與我的母親幸玉），許多民謠的旋律，都是我兒時記憶中父親吹口哨的招牌曲目。

<div style="text-align: right">

筆者　曾婷芝（2020 年 5 月 19 日寫於新竹）

</div>

高音直笛對應指法示意圖

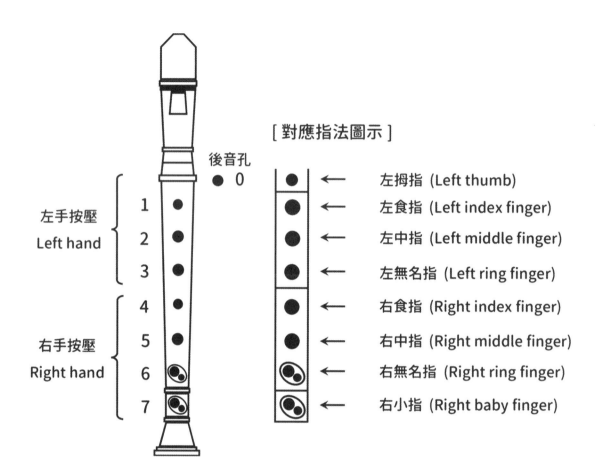

指法與吹奏技巧重點：

* 手指確實按壓音孔不漏洞（半開音孔除外）
* 換音時，手指迅速到位至對應的音孔
* 吹奏送氣時，集中氣流不鬆散（想像「吐、吐、吐」的發音）
* 吹奏時，持續送氣到下一個音，遇到換氣符號記得換氣
* 吹奏時，以氣流大小調節音量強弱
* 吹奏時，適時運用抖音使樂曲更動聽

巴洛克式（英式）高音直笛指法表（常用）

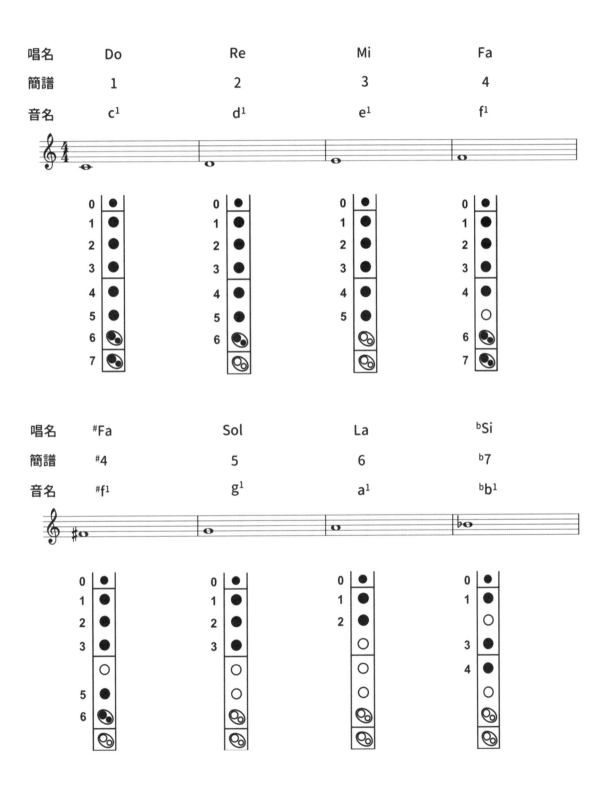

高音直笛指法表（接續上頁）

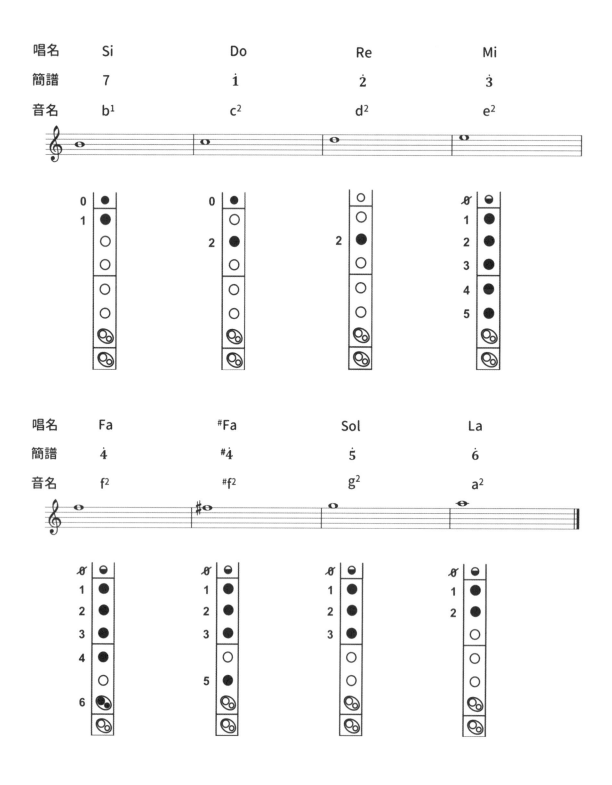

I. 童謠曲集

一閃一閃小星星

調性：F Major

純真可愛地

Twinkle, Twinkle, Little Star

童謠

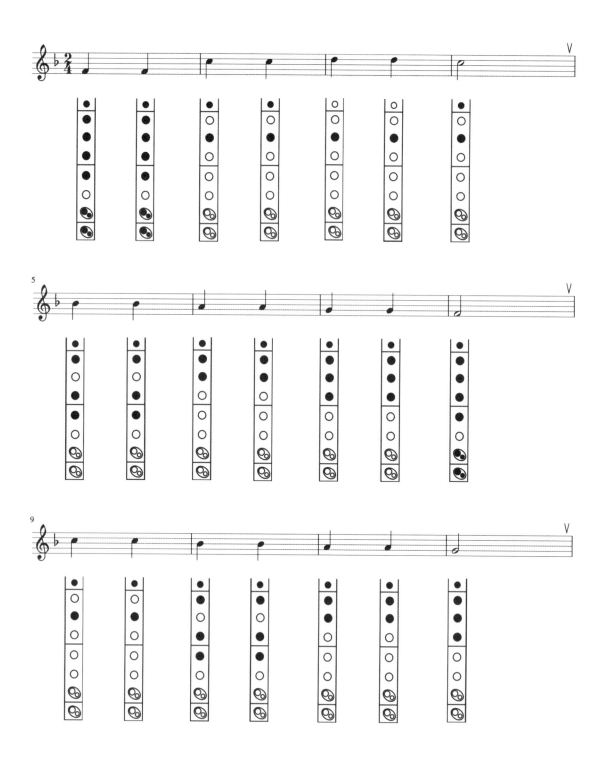

純真可愛地

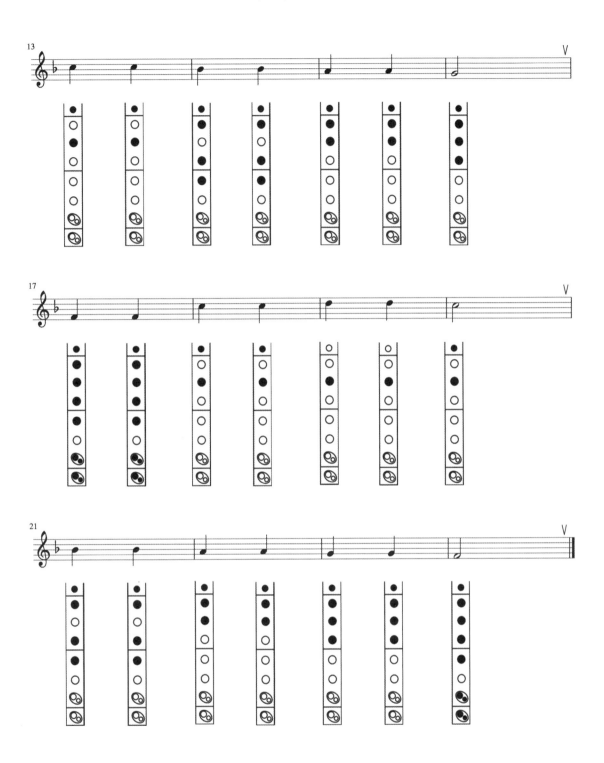

媽媽的眼睛

調性：C Major
幸福溫柔地

Mommy's Eyes

童謠

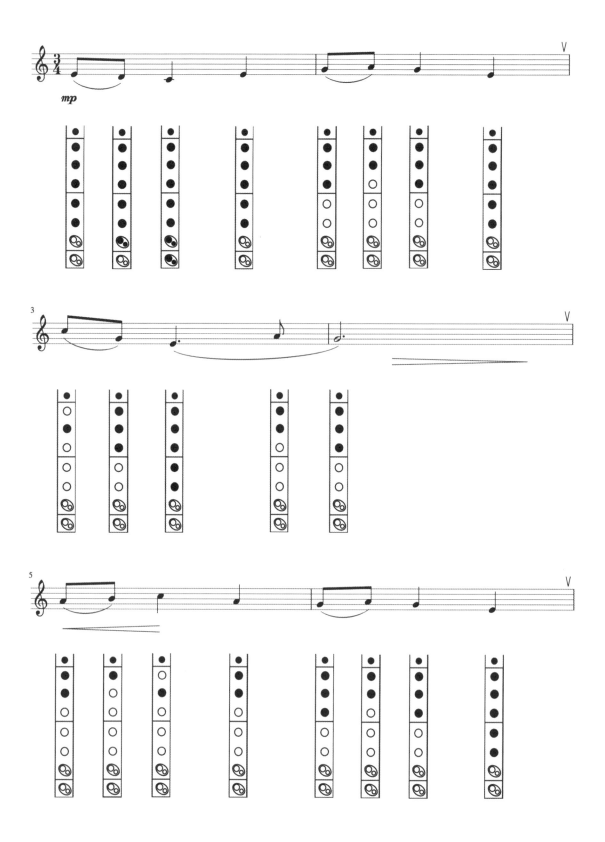

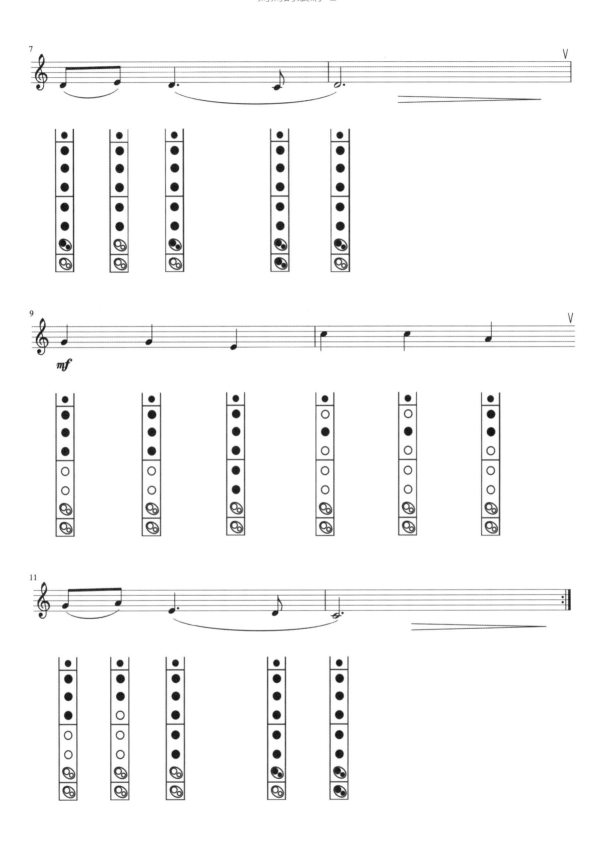

小小蜘蛛

調性：G Major

活潑有朝氣地

Itsy Bitsy Spider

童謠

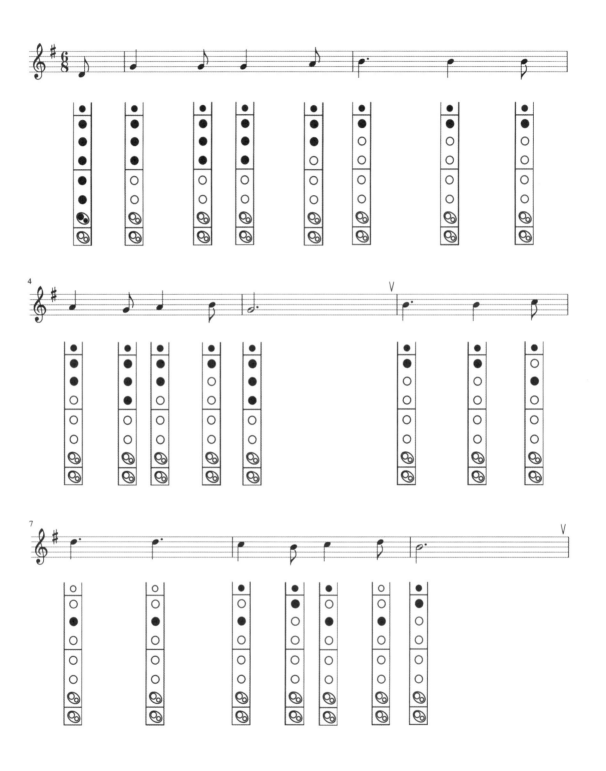

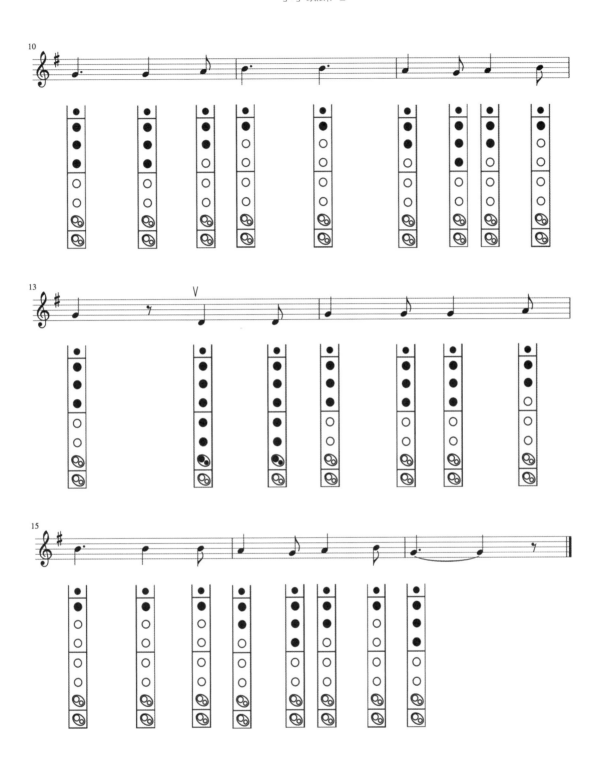

不怕大野狼

調性：C Major

詞：Ann Ronell

俏皮活潑地

Who's Afraid of the Big Bad Wolf

曲：Frank Churchill

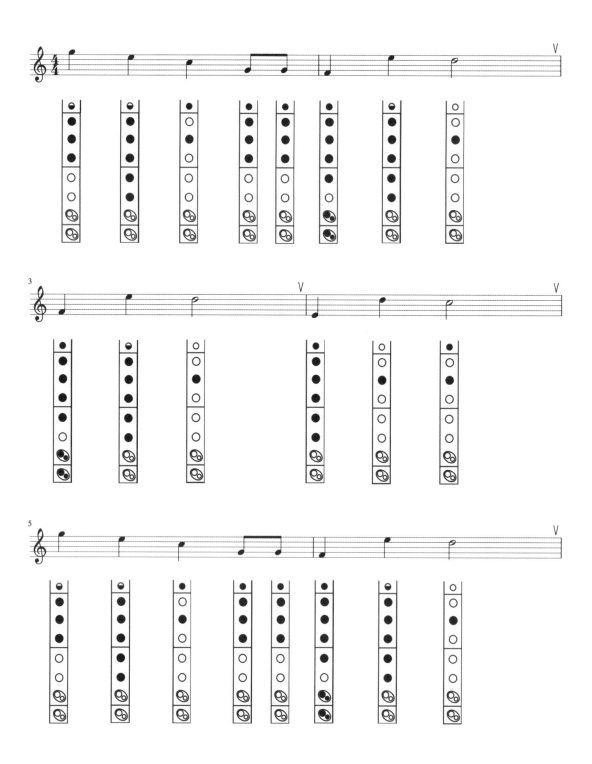

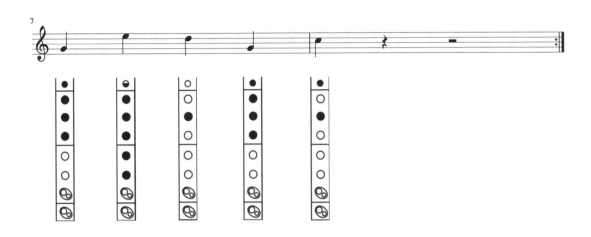

頭兒肩膀膝腳趾

調性：C Major

歡樂活潑地

Head, Shoulders, Knees, And Toes

童謠

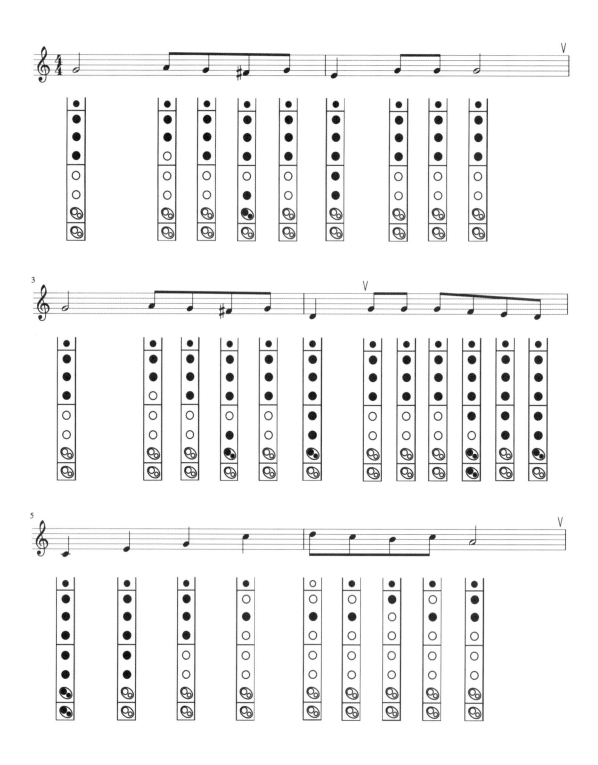

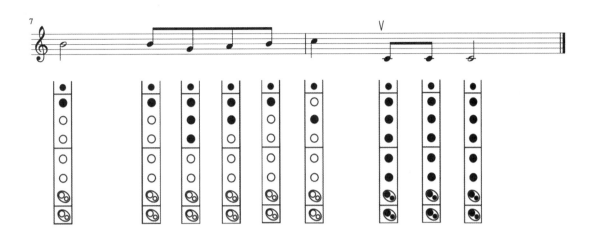

公車輪子轉呀轉

調性：G Major

輕快歡樂地

The Wheels On the Bus

作者：Verna Hills

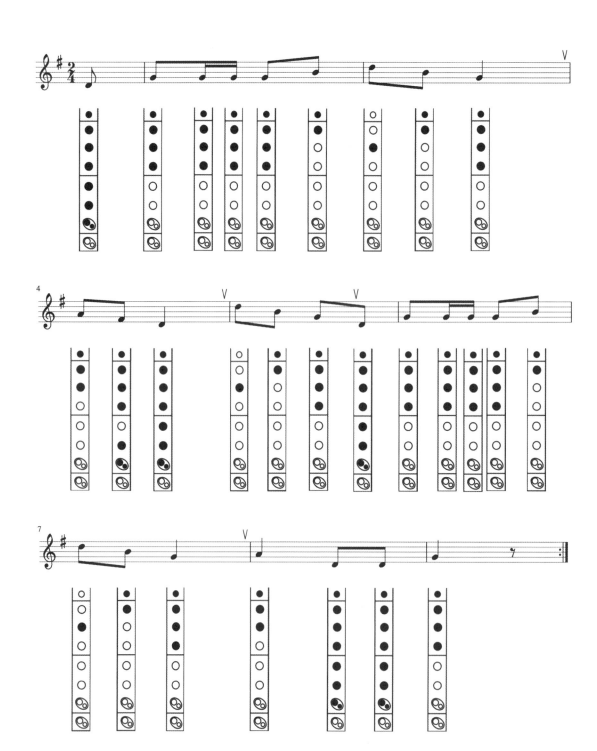

麥克划船上岸

調性：C Major

充滿信心地

Michael Row the Boat Ashore

作者：Tony Saletan

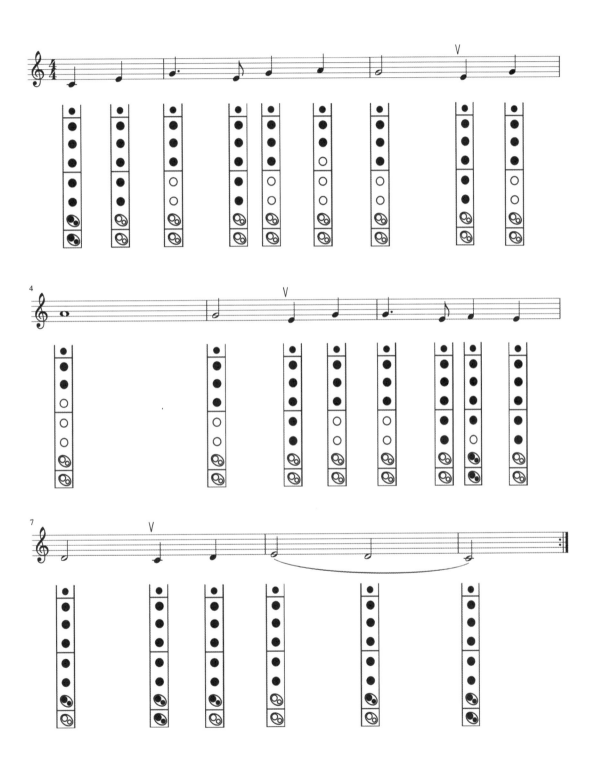

丹尼男孩

調性：F Major

作者：Frederic E. Weatherly

平靜懷念地

Danny Boy

愛爾蘭民謠

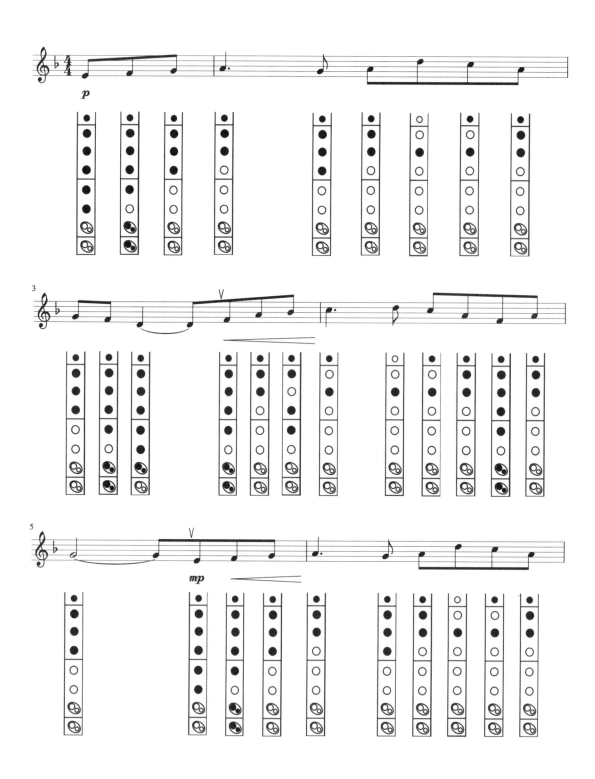

- 丹尼男孩 2 -

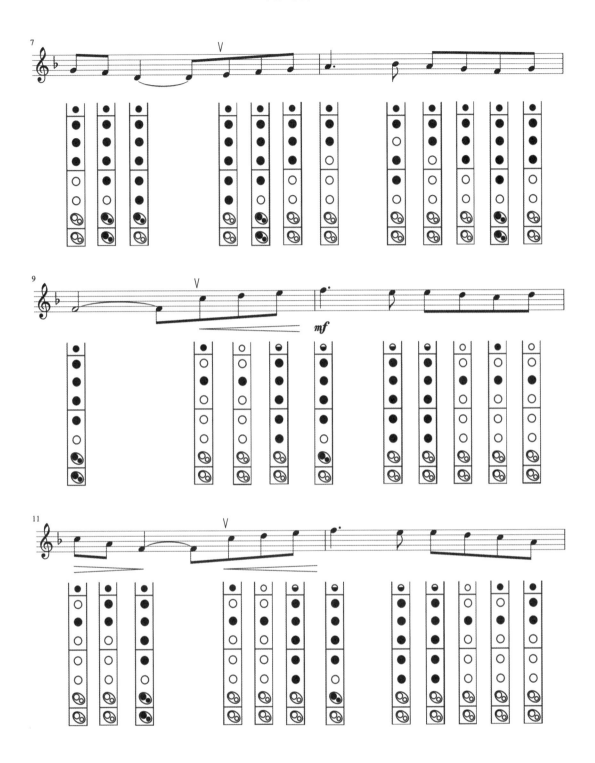

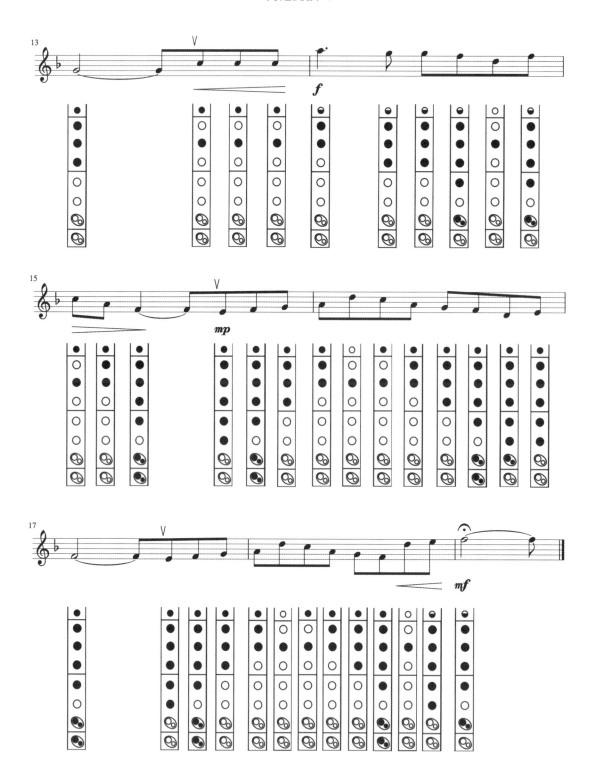

長亭送別

調性：F Major

悠遠思念地

Dreaming Of Home And Mother

詞：李叔同

曲：John P. Ordway

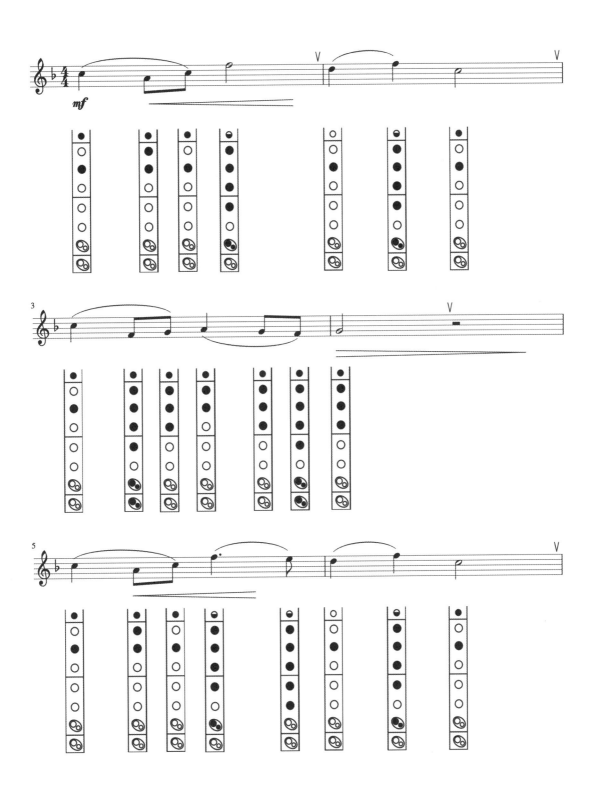

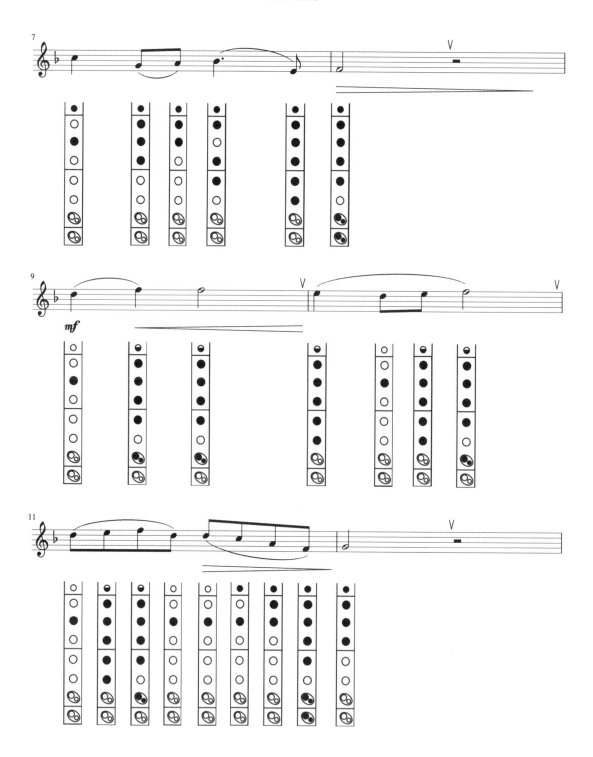

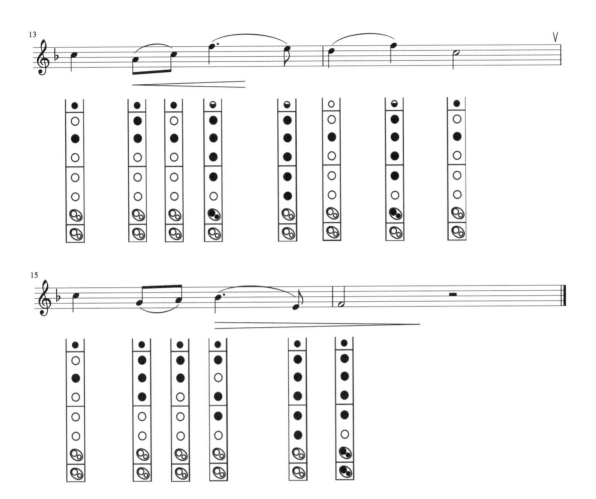

平安夜

調性：C Major

平安喜悦地

Silent Night

詞：Joseph Mohr

曲：Franz Xaver Gruber

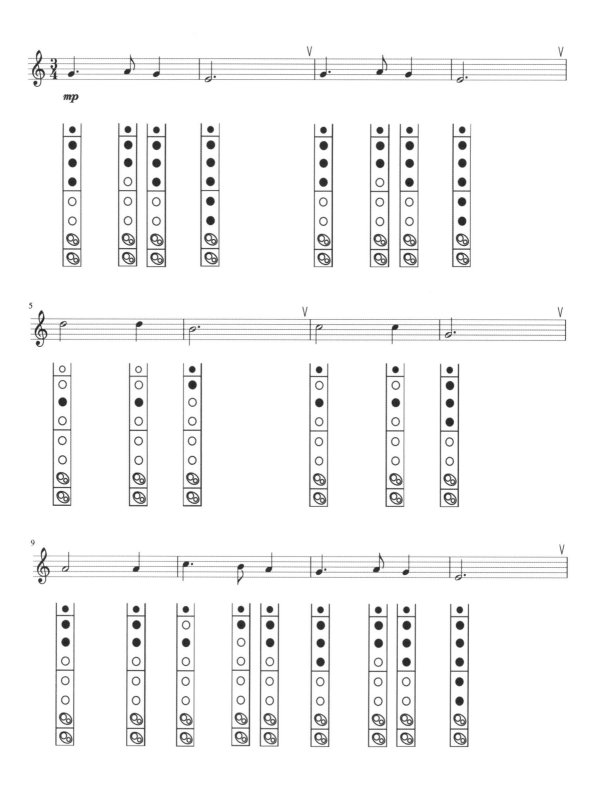

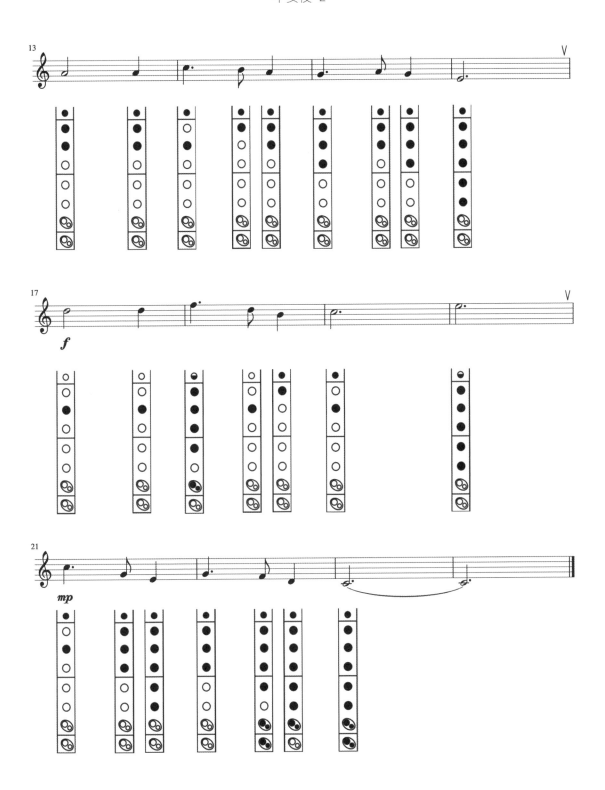

II. 古典樂曲集

曲目

2.1 莫札特鋼琴奏鳴曲 K. 331（第一樂章主題）

 Mozart Piano Sonata K. 331 (Theme Of the 1st Movement)

2.2 快樂的鐵匠（主題）

 Harmonious Blacksmith (Theme)

2.3 巴哈小步舞曲 BWV 114（第一樂段）

 Minuet In G Major BWV 114 (The 1st Period)

2.4 眾望之喜（第一聲部主旋律）

 Jesu, Joy Of Man's Desiring (Melody From the 1st Voice)

2.5 棕髮女郎（主旋律）

 La Fille aux Cheveux de Lin (Theme Melody)

2.6 小星星變奏曲 K. 265/300e（第一變奏）

 "Ah! vous dirai-je, Maman" K. 265/300e (Variation 1)

莫札特鋼琴奏鳴曲 K. 331

調性：G Major
優雅地徐步而行
(Andante Grazioso)

（第一樂章主題）
Mozart Piano Sonata K. 331
(Theme Of the 1st Movement)

Wolfgang A. Mozart
(1756 - 1791)

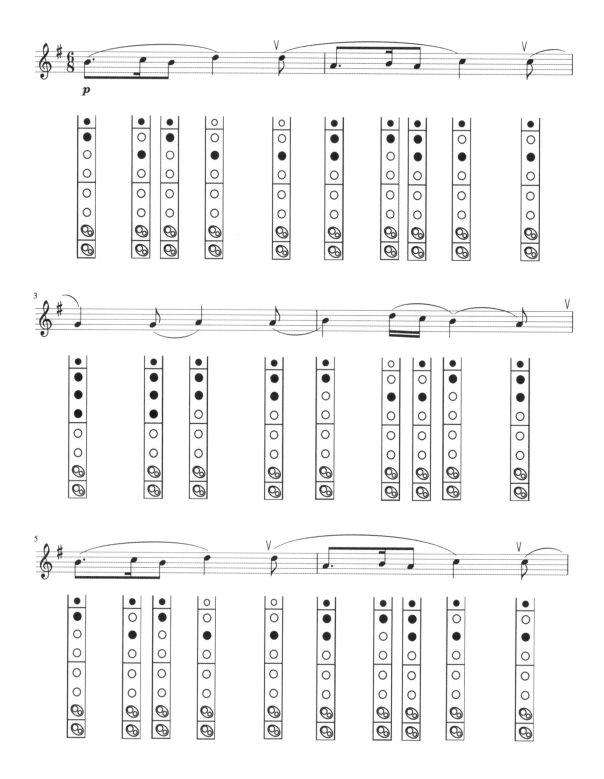

優雅地徐步而行

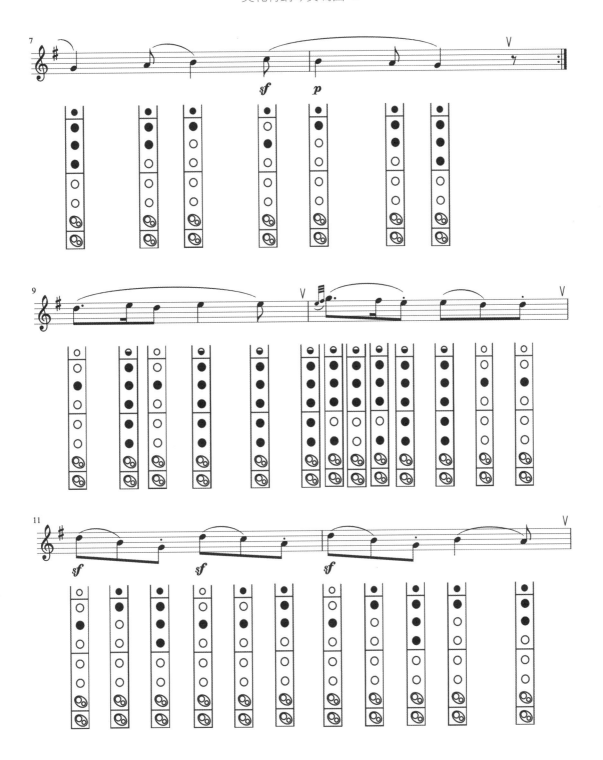

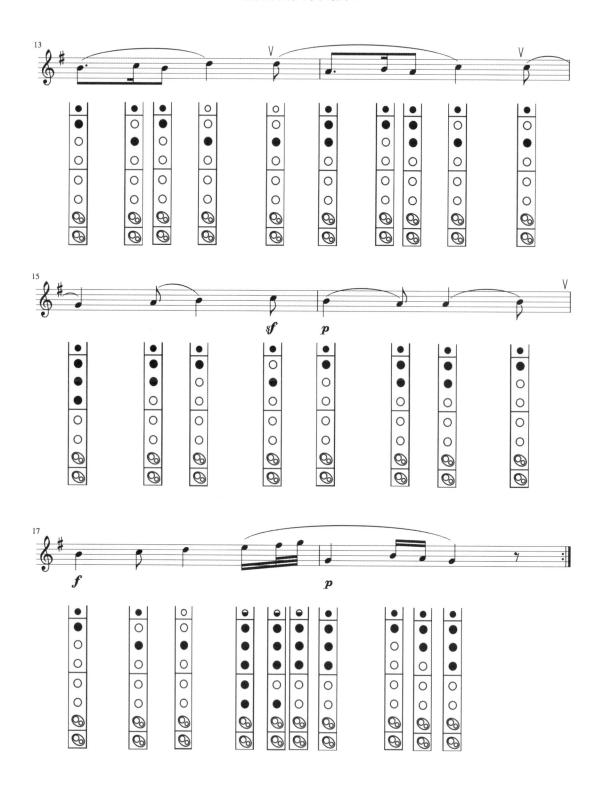

快樂的鐵匠（主題）

Harmonious Blacksmith (Theme)

調性：F Major

小行板（Andantino）

G. F. Händel

（1685 - 1759）

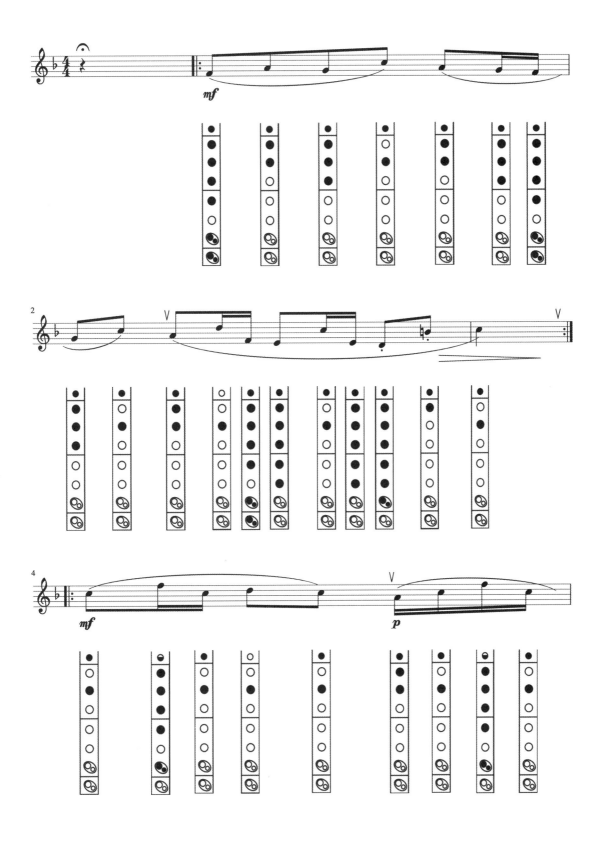

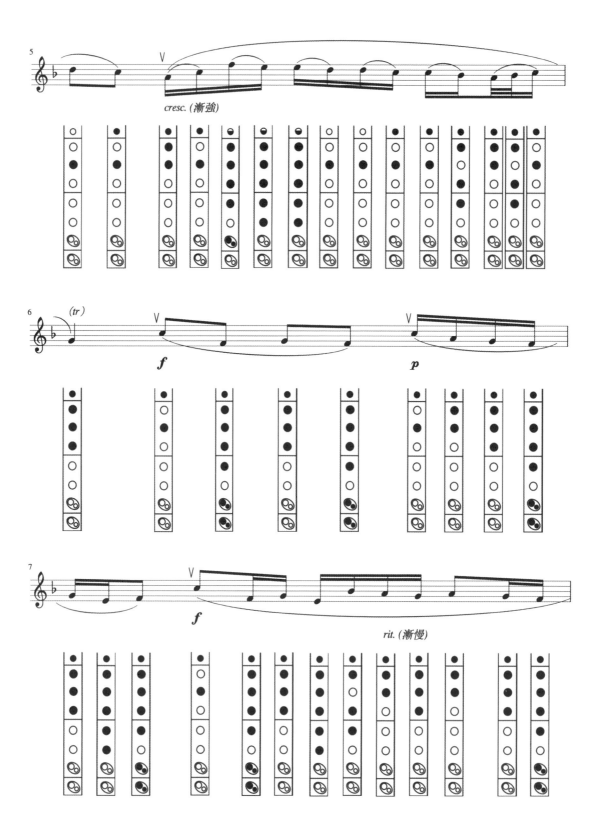

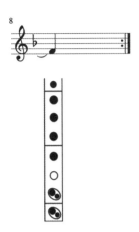

巴哈小步舞曲 BWV 114

調性：G Major

愉快活潑地

(Poco Allegretto)

（第一樂段）

Minuet in G Major BWV 114

（The 1st Period）

J. S. Bach

(1685 - 1750)

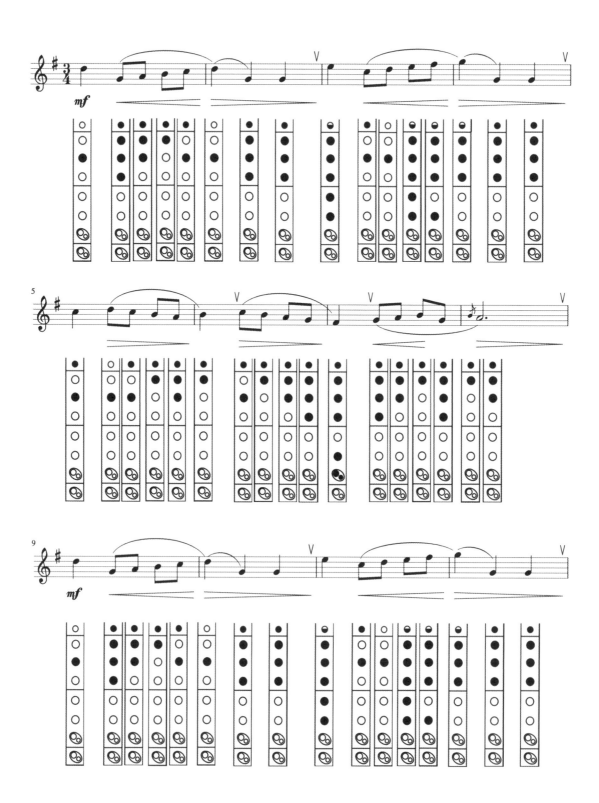

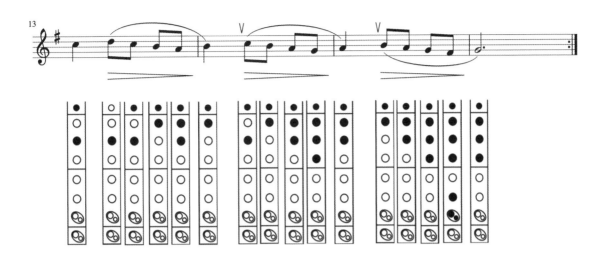

眾望之喜

調性：G Major

簡單流暢地

(Simple, and flowing)

（第一聲部主旋律）

Jesu, Joy Of Man's Desiring

(Melody From the 1st Voice)

J. S. Bach

(1685 - 1750)

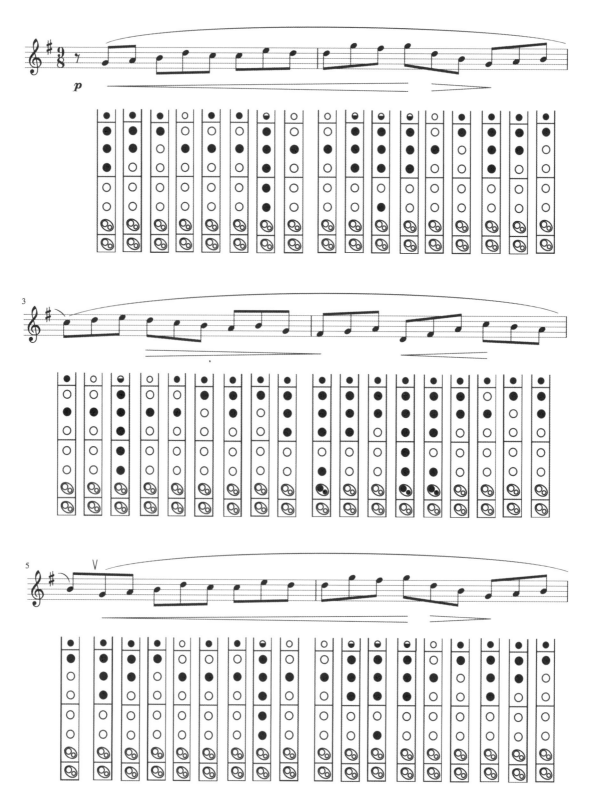

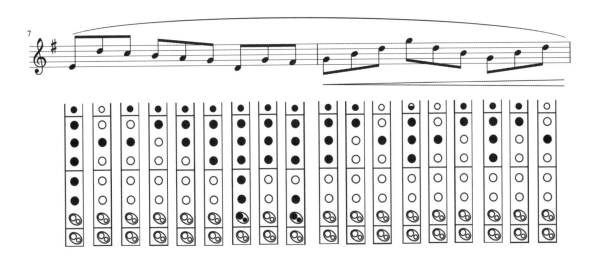

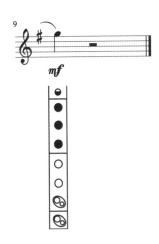

棕髮女郎

（主旋律）

La Fille aux Cheveux de Lin

（Theme Melody）

Achille-Claude Debussy

(1862 - 1918)

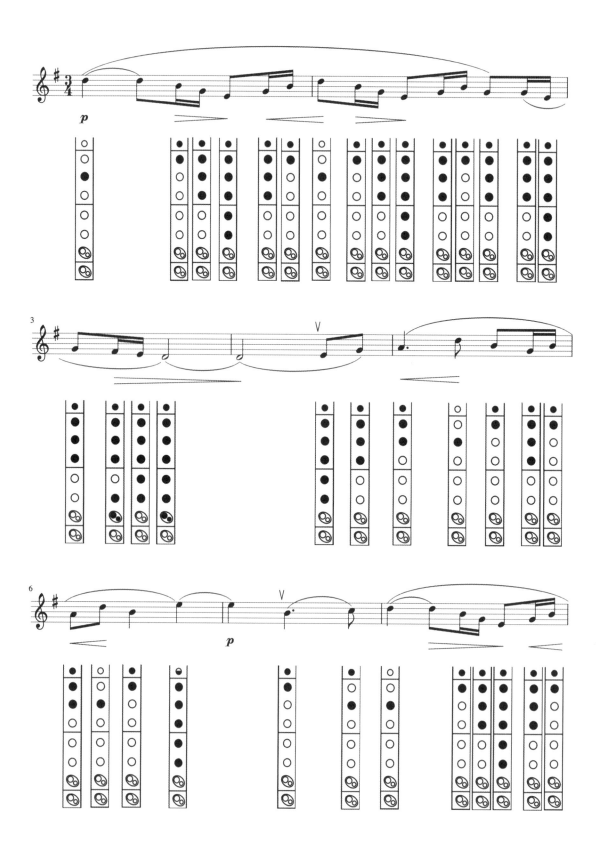

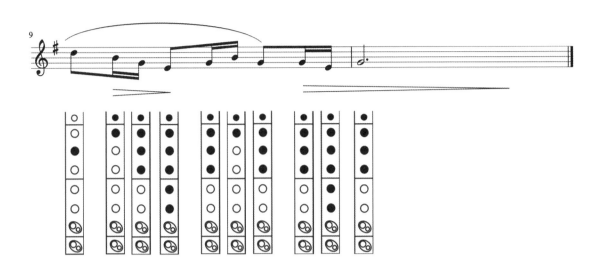

小星星變奏曲 K. 265/300e

（第一變奏）
"Ah! vous dirai-je, Maman"
K. 265/300e (Variation 1)

調性：F Major

輕快活潑地

Wolfgang A. Mozart

(1756 - 1791)

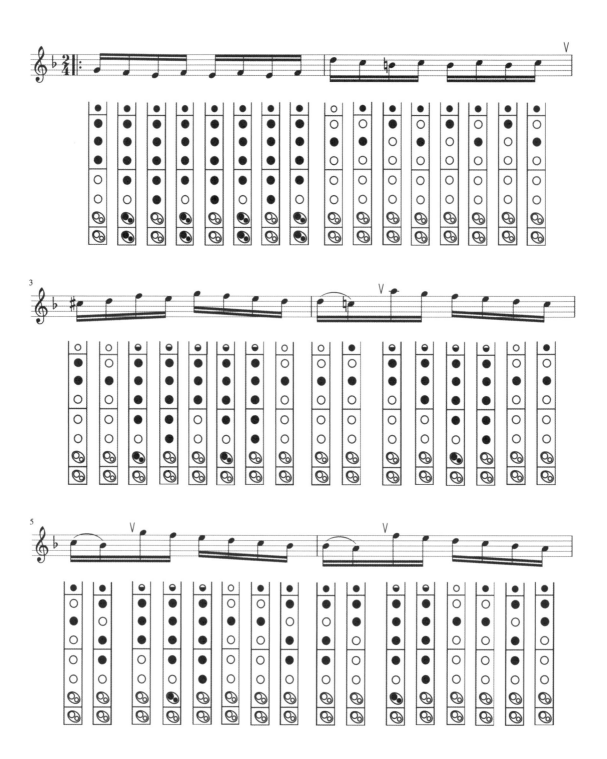

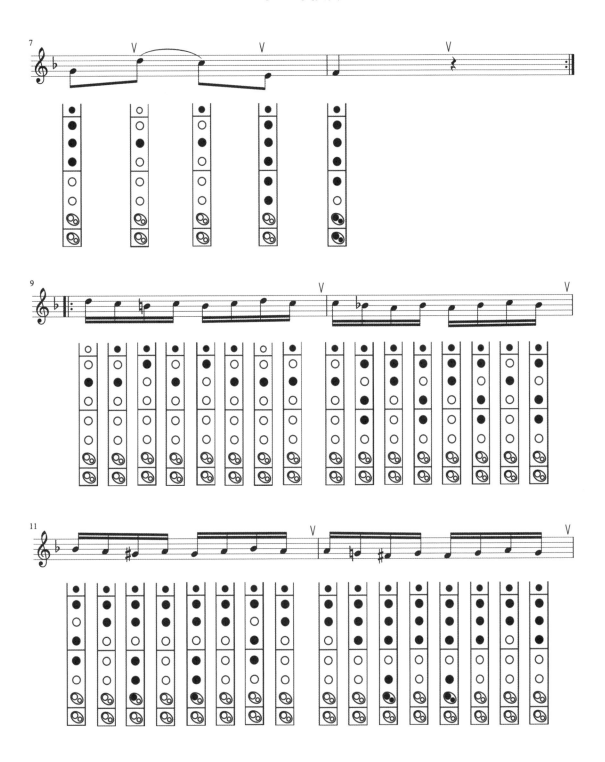

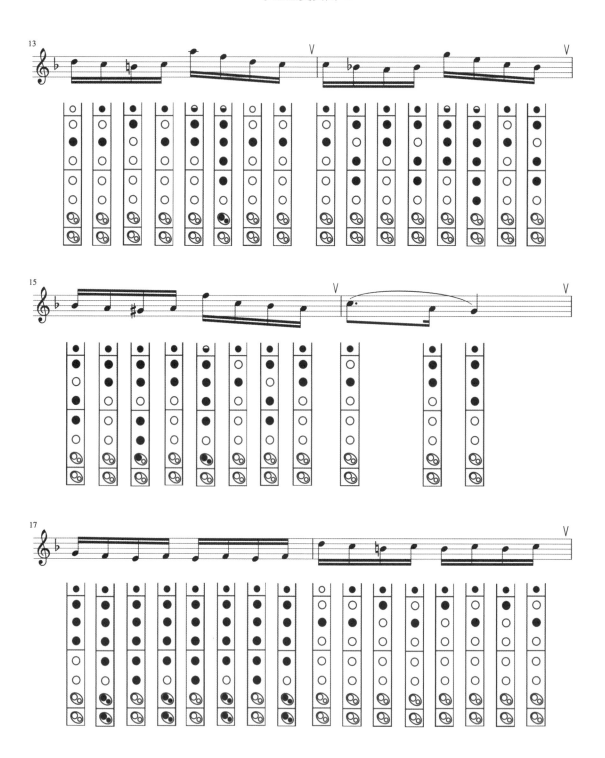

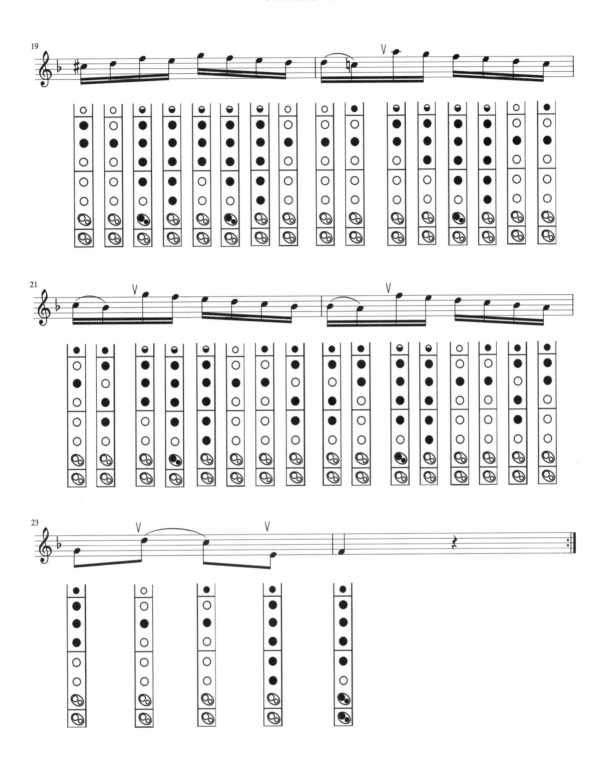

III. 讚美詩歌曲集

曲目

奇異恩典
Amazing Grace

調性：G Major

莊嚴感恩地

曲：(New Britain Melody)

詞：John Newton

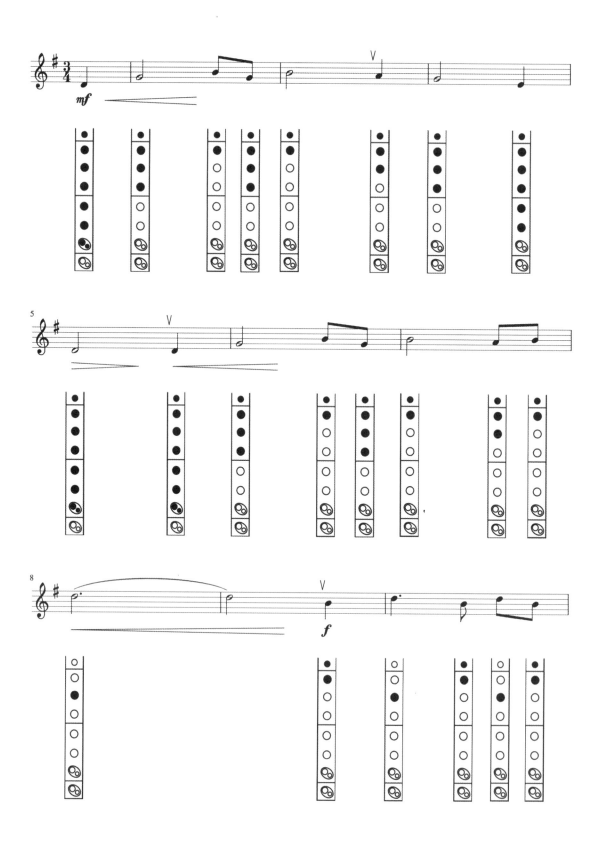

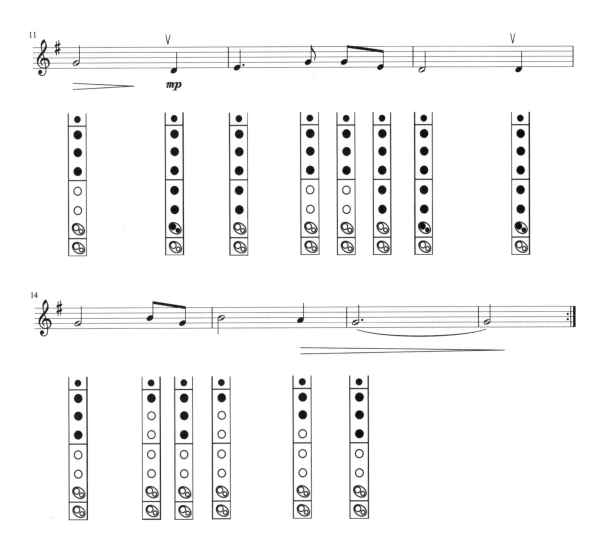

恩友歌

What a Friend We Have In Jesus

調性：F Major

渴慕尋求地

曲：Charles C. Converse

詞：Joseph M. Scriven

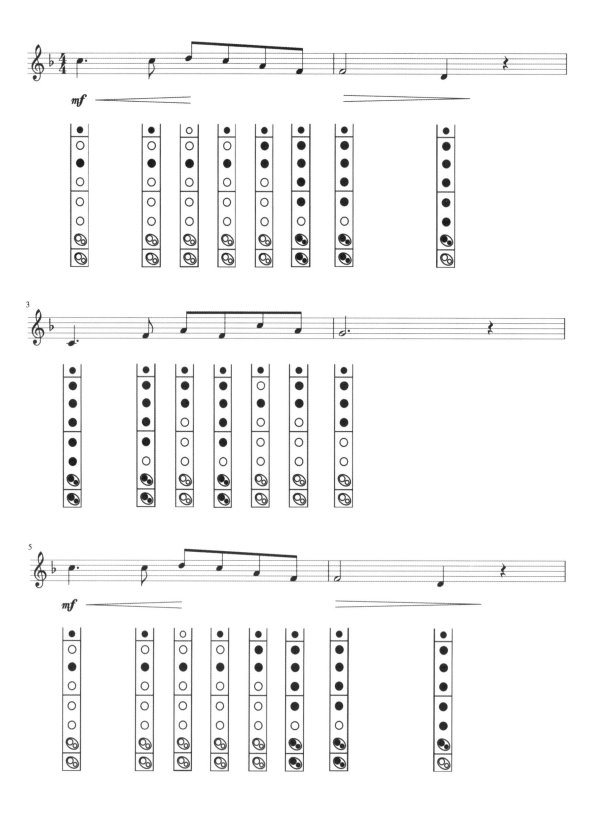

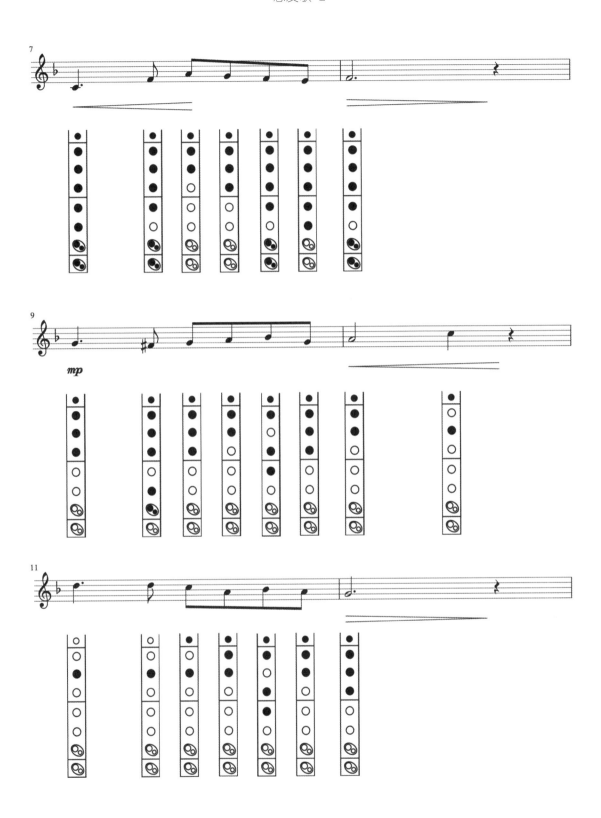

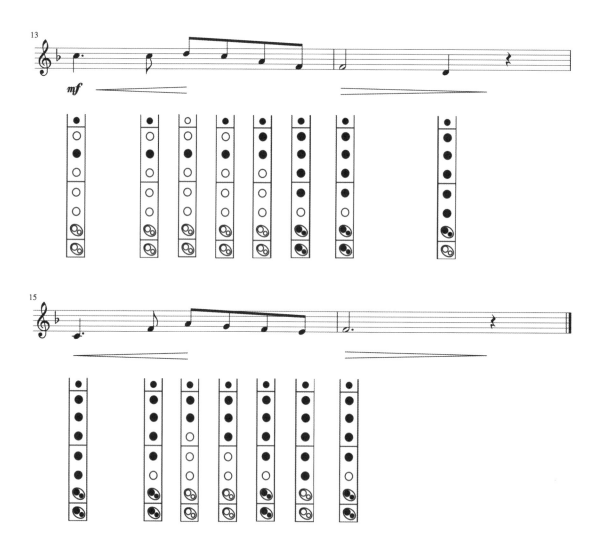

當轉眼仰望耶穌

調性：F Major

感恩安慰地

Turn Your Eyes Upon
Jesus

Helen H. Lemmel

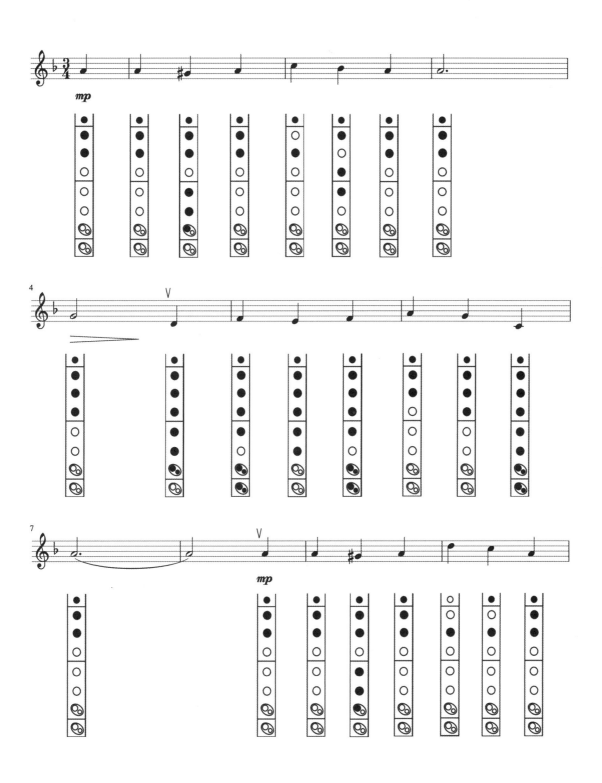

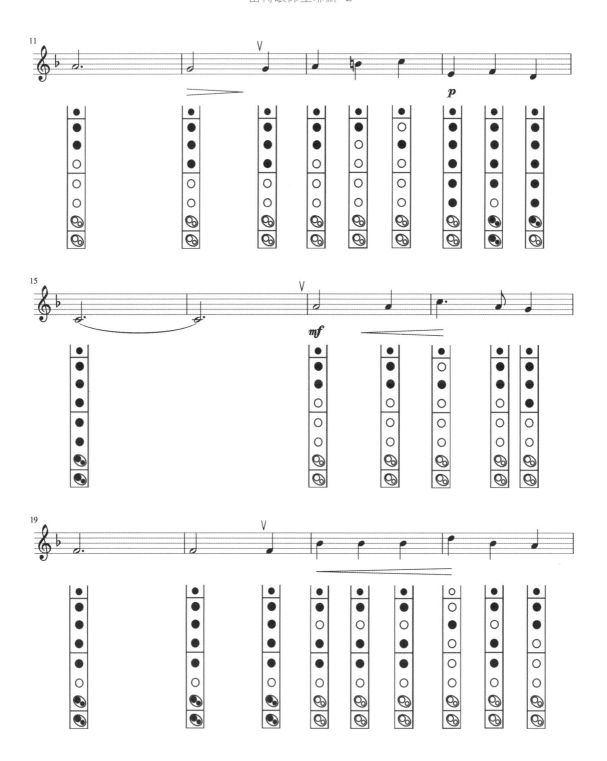

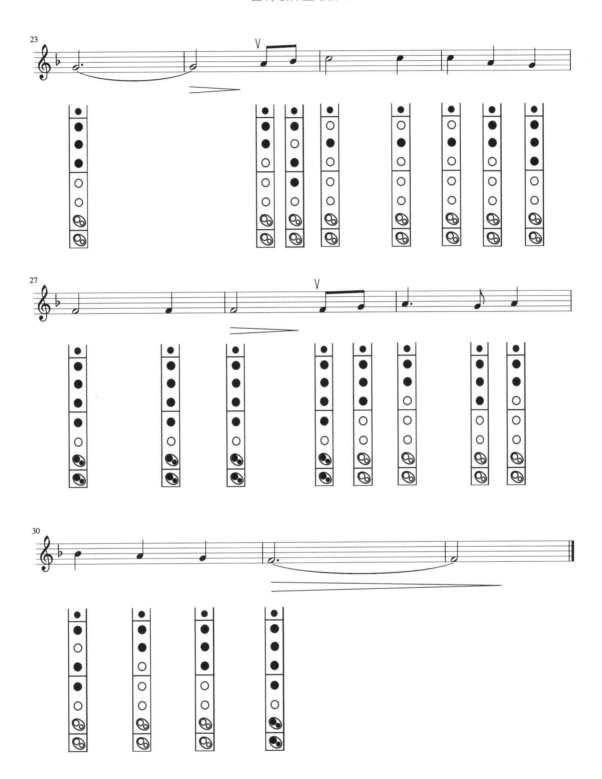

向前走
Moving Forward

張錫煥

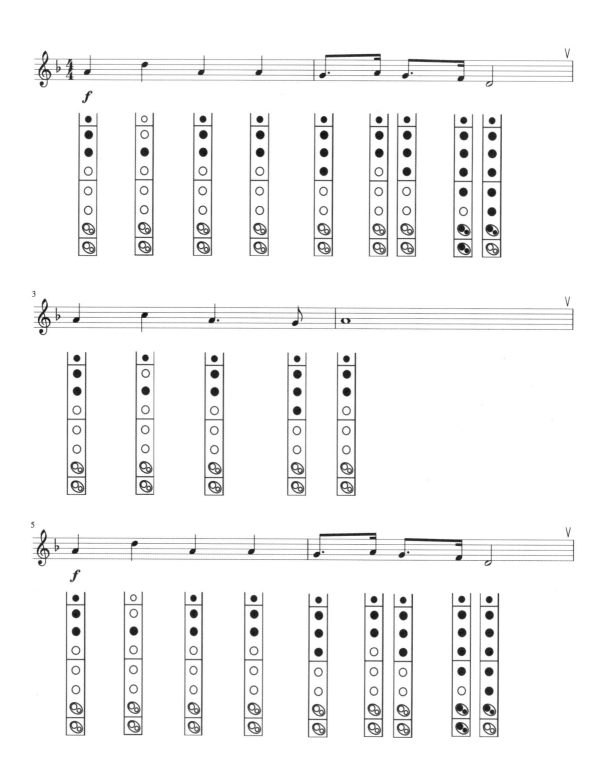

- 向前走 2 -

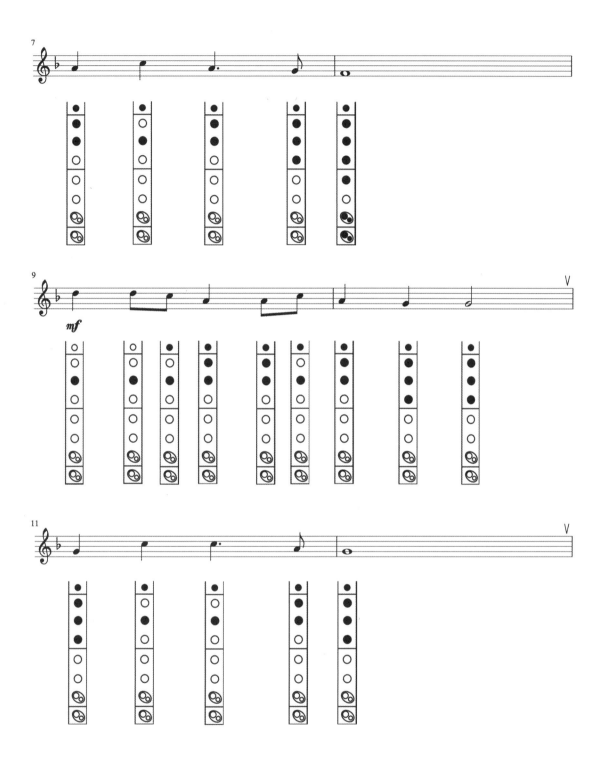

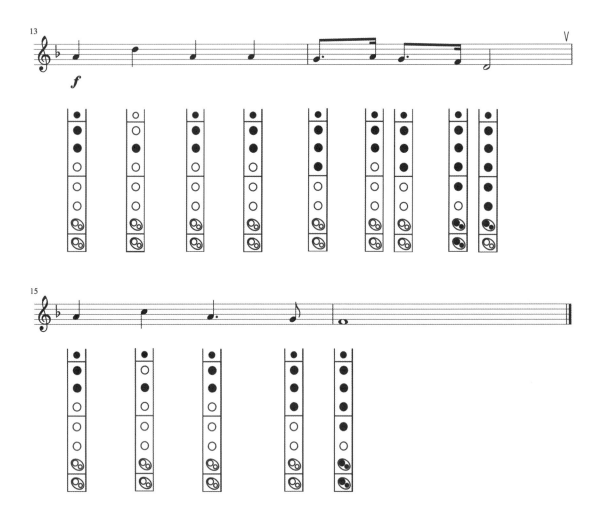

神愛世人
For God So Loved the World

調性：C Major

恩典充滿地

基督教讚美詩歌

詞：聖經（約翰福音 3:16）

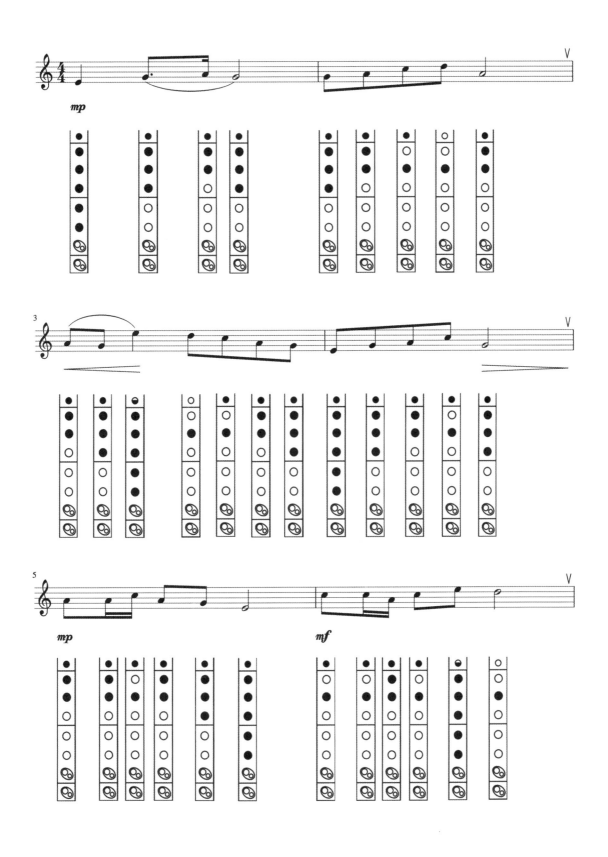

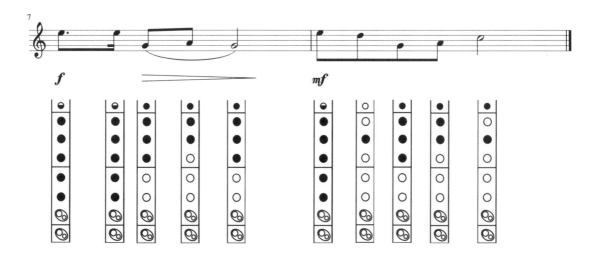

"For God so loved the world
that he gave
his one and only Son,
that whoever believes in him
shall not perish
but
have eternal life."

~John 3:16

主慈愛比生命更好
Because Thy Lovingkindness is Better than Life

調性：G Major

讚美渴慕地

基督教讚美

歌詞：聖經（詩篇 63:3-4)

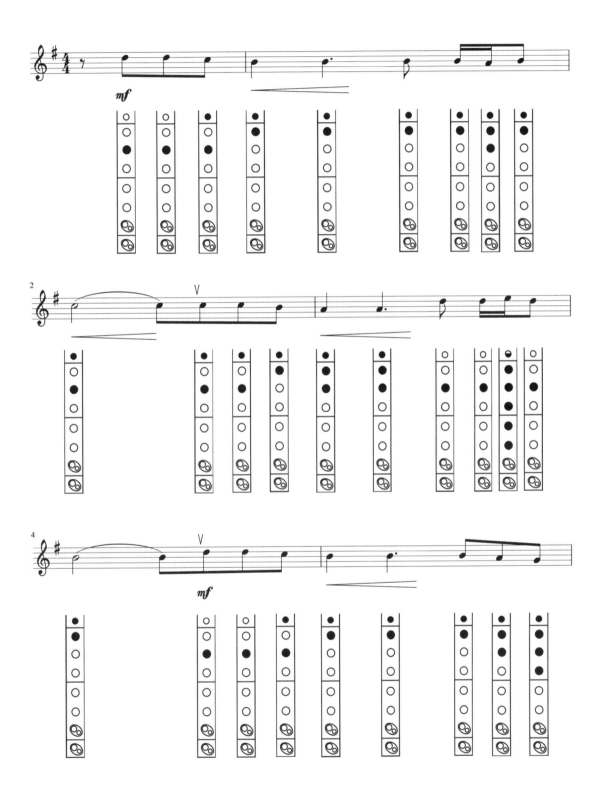

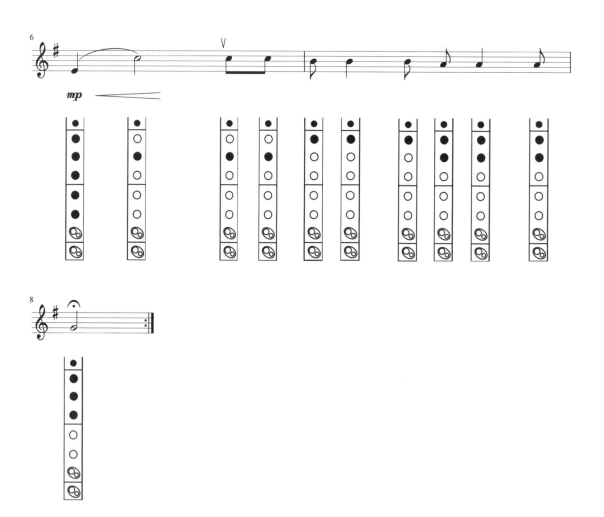

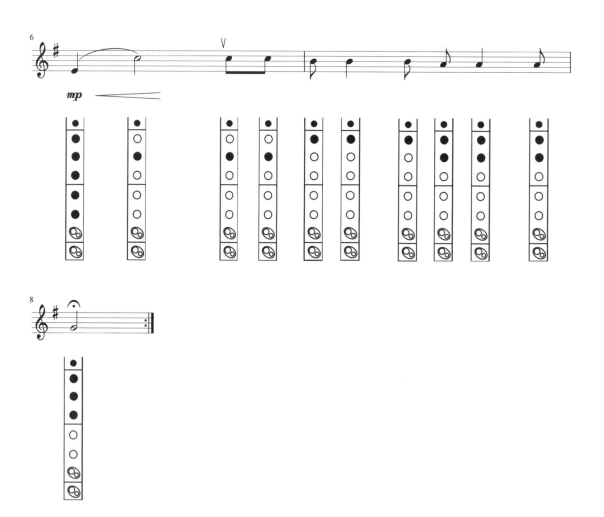

調性：F Major

精神抖擻地

靠耶穌的聖名
In the Name of Jesus

基督教讚美詩歌

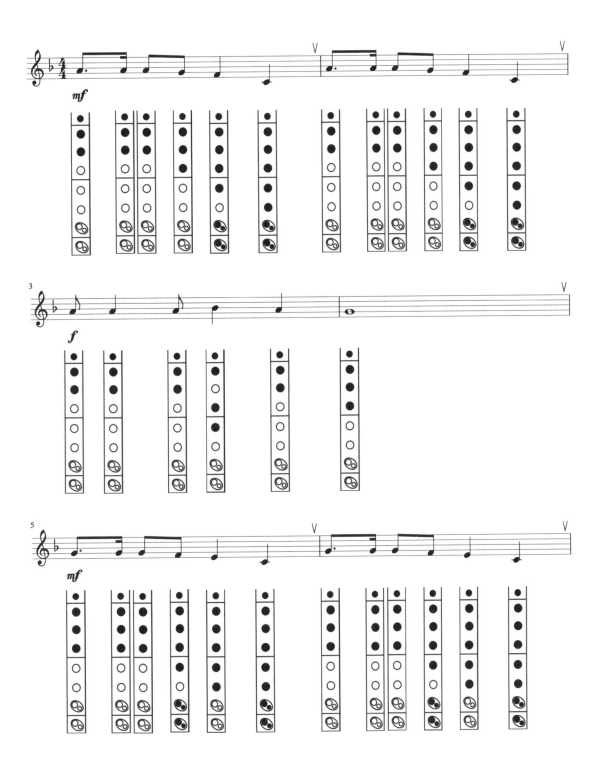

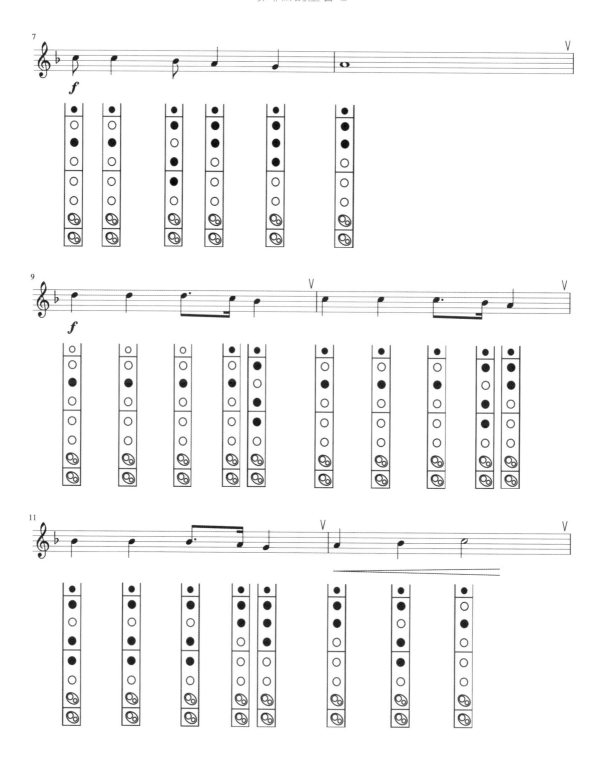

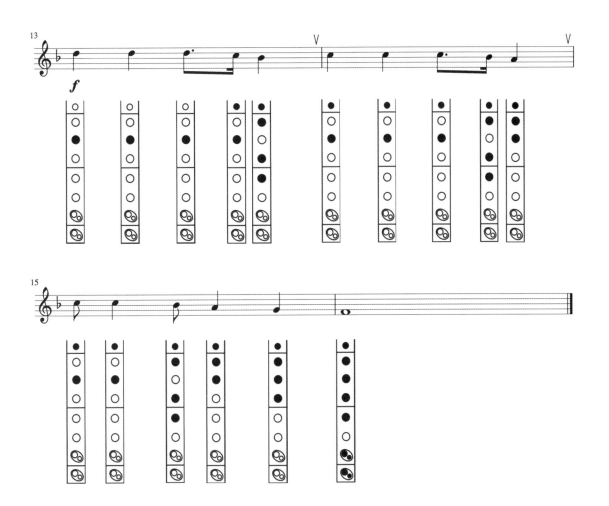

聖靈膏油打破綑綁
Yes The Anointing Breaks Every Yoke

調性：F Major

得勝自由地

基督教讚美詩歌

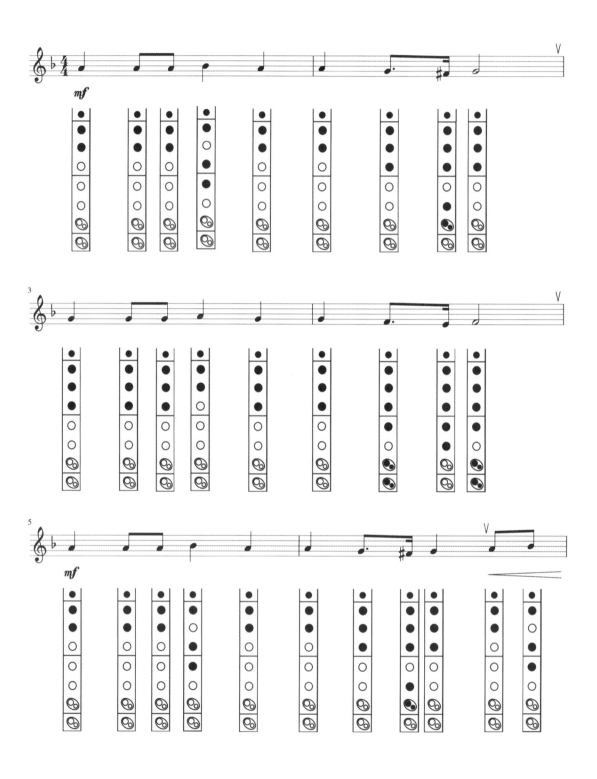

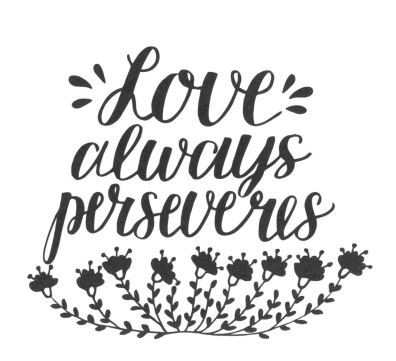

耶穌愛我
Jesus Loves Me

調性：C Major

滿足確信地

詞：Anna Bartlett Warner

曲：William Batchelder
Bradbury

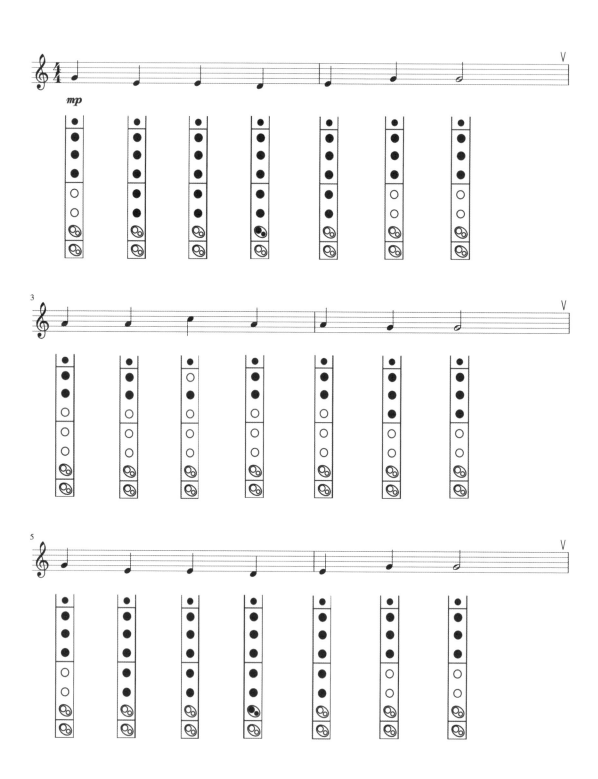

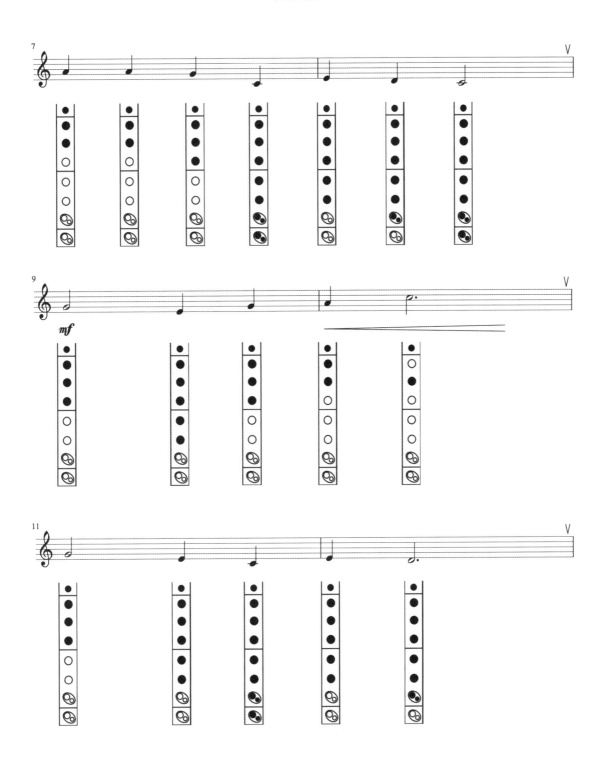

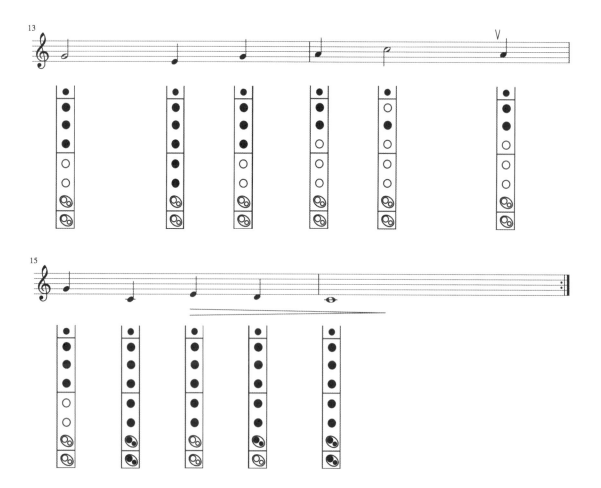

"And Jesus
called the children to him
and said,
'Let the children come to me,
and do not hinder them,
for the kingdom of God
belongs
to
such as these.'"

~Luke 18:16

愛的高音直笛曲集

（樂譜版）

作　　者　曾婷芝

發 行 人　曾婷芝

出　　版　恩有文化工作室

　　　　　302 新竹縣竹北市嘉豐北路16號9樓

　　　　　電話：（03）658-1626

設計編印　白象文化事業有限公司

　　　　　專案主編：林孟侃　　　經紀人：洪怡欣

經銷代理　白象文化事業有限公司

　　　　　412台中市大里區科技路1號8樓之2（台中軟體園區）

　　　　　出版專線：（04）2496-5995　　　傳真：（04）2496-9901

　　　　　401台中市東區和平街228巷44號（經銷部）

　　　　　購書專線：（04）2220-8589　　　傳真：（04）2220-8505

印　　刷　基盛印刷工場

初版一刷　2020 年 8 月

定　　價　250 元

ISBN　978-986-99269-0-4